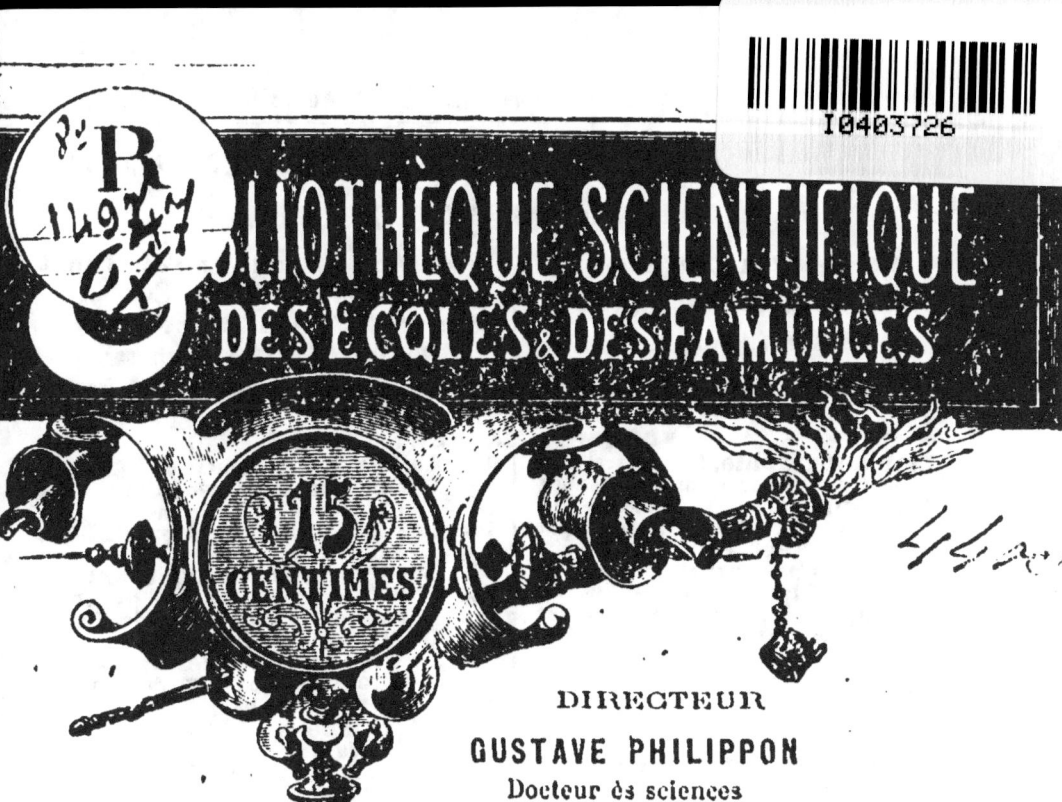

BIBLIOTHÈQUE SCIENTIFIQUE DES ÉCOLES & DES FAMILLES

15 CENTIMES

DIRECTEUR
GUSTAVE PHILIPPON
Docteur ès sciences

La Mosaïque

PAR

E. LAURENCIN

Henri GAUTIER, éditeur, 55 Quai des G^{ds} Augustins, PARIS

N° 67 | Il paraît un volume tous les quinze jours

HENRI GAUTIER, éditeur, 55, quai des Grands-Augustins — PARIS.

BIBLIOTHÈQUE SCIENTIFIQUE DES ÉCOLES ET DES FAMILLES

CONDITIONS DE VENTE :

CHEZ TOUS LES LIBRAIRES
MARCHANDS DE JOURNAUX
ET DANS LES GARES
LE VOLUME : 15 CENTIMES

Franco par la poste en s'adressant à
M. Henri GAUTIER, Éditeur,
55, quai des Grands-Augustins, Paris
Un volume : 20 centimes;
2 vol. 35 centimes; 25 vol. 4 francs.

VOLUMES EN VENTE :

1. La Photographie, les appareils et leur usage, par A. et L. Lumière.
2. Les Fourmis, par H. Mercereau.
3. Les Travaux de M. Pasteur, par Gustave Philippon
4. Les Parfums, par H. Coupin.
5. Neige et Glaciers, par C. Velain, chargé du cours à la Fac. des Sciences de Paris.
6. Lavoisier, sa vie, ses travaux, par H. Mercereau.
7. Les Ballons, par Capazza.
8. Sucres, Sucrerie et Raffinerie, par A. Hébert.
9. Les Animaux travailleurs, par Victor Meunier.
10. Les Plantes vénéneuses, par L. Duclos.
11. La Soie, soie naturelle, soie artificielle, par H. Mercereau.
12. Les Impôts sous l'ancien Régime, par L. Prévaudeau.
13. La Photographie, développement et tirage, par A. et L. Lumière.
14. Le Collectionneur d'insectes, par Henri Coupin.
15. L'Éclairage électrique, par E. Dumont.
16. L'Industrie de l'alcool, p. A. Hébert.
17. Les Microbes de l'air, p. H. Cambier.
18. La Fièvre, théories anciennes et modernes, par le Dr Garran de Balzan.
19. Le Diamant, par H. Mercereau.
20. La Céramique et la Verrerie à travers les âges, par Ch. Quillard.
21. Hygiène du Chauffage et de l'Éclairage, par N. Gréhant, prof. au Muséum.
22. Les Impôts depuis la Révolution, par L. Prévaudeau.
23. Les Pierres tombées du ciel, par Stanislas Meunier, pr. au Muséum.
24. Le Soleil, par Charles Martin.
25. Le Croup, par le Dr Lesage.
26. Les Travaux d'Edison, p. E. Dumont.
27. Les Voitures sans chevaux, par E. Dumont.
28. Iles et Récifs madréporiques, par Edmond Perrier, de l'Institut.
29. La Chimie de la Table, par X. Rocques, expert-chimiste.
30. L'Or, par H. Mercereau.
31. La Poste aérienne à travers les âges, par Ch. Sibillot.
32. Les Étoiles, par Charles Martin.
33. Le Surmenage moderne et la Neurasthénie, par le Dr Azygos.
34. Le Fer, par R. Jagnaux.
35. L'Allaitement, par le Dr Porak, de l'Académie de Médecine.
36. Les Eaux de Table, par le Dr J. Laumonier.
37. Les Engrais chimiques, E. Roux.
38. Les Vers parasites de l'homme, par Chatin de l'Acad. de Médec.
39. Le Vin, par A. Hébert.
40. Le Pigeon messager et ses applications, par Ch. Sibillot.
41. Les Cyclones, par L. Besson.
42. L'Hygiène de la Table, par X. Rocques
43. Cyclisme et Cyclistes, par H. de Graffigny.
44. Le Ciel, par Charles Martin.
45. Les Éléments de la Céramique et de la Verrerie, par Ch. Quillard.
46. Les Tremblements de Terre, par Victor Meunier.
47. Les Pierres précieuses, par Paul Gaubert.
48. L'Hygiène de l'Habitation, par le Dr Laumonier.
49. La Navigation à voiles et à vapeur, par Michel-Jules Verne.
50. Perles et Pêcheries, par H. Mercereau.
51. Les Cures d'Eaux Vichy et Stations similaires, par le Dr J. Laumonier.
52. Les Bains de Mer, par le Dr J. Laumonier
53. Un Fléau social, l'Alcoolisme, par le Dr Legrain.
54. La Planète Mars, par C. Flammarion.
55. Maladies et Moyens de Défense, par le Dr A. Demmler.
56. Le Sel, par M. Arsandaux, attaché à l'Observatoire de Montsouris.
57. Les Rayons X, par Paul Philippon, répétiteur à la Sorbonne.
58. Le Cuir, par M. Lamay.
59. Les Continents disparus, par Henri Guède.
60. L'Alimentation des Plantes, leur nourriture, par E. Roux.
61. La Photographie positive sur verre et les Projections lumineuses, par G. Philippon.
62. Les Poisons Minéraux, p. E. Tassilly.
63. La Mécanique du Cœur, par Ch. Contejean.
64. La Race bovine, par M. Brocchi.
65. Le Fond de la Mer, par J. Girard.
66. La Culture Maraîchère, par E. A. Spoll.

LA MOSAÏQUE

SON HISTOIRE, SES ŒUVRES, SES PROCÉDÉS

Par M. Paul LAURENCIN

PREMIÈRE PARTIE

HISTOIRE

I

LA MOSAÏQUE ANCIENNE

La mosaïque est l'art de produire, au moyen de fragments de pierres naturelles ou artificielles, des dessins et des compositions artistiques. Son nom lui vient des Grecs, qui la firent servir d'abord à la décoration des galeries, mais principalement des musées. Comme les pierres que l'on emploie dans la mosaïque sont à peu près inaltérables à l'air, que leur couleur est absolument stable, on employait et on emploie encore la mosaïque à orner les parties extérieures des édifices, et, à l'intérieur, on applique ce genre particulier de décoration à la reproduction d'œuvres que leur nature, ou plutôt celle des matières à l'aide desquelles elles avaient été exécutées, rend trop sensibles à l'action des agents de l'atmosphère. Un artiste de la Renaissance l'a dit, il y a bien longtemps déjà : la vraie peinture pour l'éternité, c'est la mosaïque. Et Dominique Ghirlandajo avait certainement raison, car si nous n'avons que bien peu de tableaux comptant plusieurs siècles d'existence, quelques églises et les musées de tous les pays possèdent encore des œuvres en mosaïque

exécutées depuis plus de mille ans. Les fouilles exécutées en Tunisie, depuis la conquête française, nous ont montré de fort belles mosaïques remontant aux premières époques de l'ère chrétienne.

Avant d'indiquer quels sont les divers genres de mosaïque et de décrire leurs procédés, nous allons parcourir rapidement l'histoire de cet art.

Non seulement la mosaïque est à considérer comme ayant fourni des motifs d'ornementation aussi riches que variés et originaux, mais quelques spécimens anciens constituent des documents archéologiques précieux en ce qu'ils ont permis d'éclairer bien des points historiques, lesquels, sans leur secours, leur témoignage pour ainsi dire, seraient demeurés obscurs, par suite inexplicables.

Sans que l'on puisse citer des mosaïques grecques, on sait que les Grecs étaient d'habiles mosaïstes, qu'ils furent, dans cette branche artistique, les maîtres des Romains, et que non seulement ils connurent la mosaïque en pierres naturelles, mais encore inventèrent la mosaïque faite au moyen de pierres artificielles ou émaux.

Leurs élèves, les Romains, employèrent fréquemment la mosaïque comme décoration des murailles et comme pavements. On a trouvé, en effet, de nombreux fragments de pavés en mosaïque dans les ruines des anciens temples et palais, notamment à Pompéi et dans les nombreux établissements de bains ou thermes découverts et déblayés en Italie, comme dans le midi de la France et en Afrique. Le musée de Saint-Germain possède une mosaïque appelée le *Bellérophon*, trouvée à Autun, représentant le héros monté sur Pégase et tuant la Chimère. Le musée de Naples montre, de la même époque, une grande et belle mosaïque, la *Bataille d'Arbelles*, véritable tableau en pierres de couleur, découvert en 1830, dans une maison de Pompéi, dite *maison du Faune*. Cette belle œuvre est très ancienne ; elle a plus de dix-huit cents ans, puisque Pompéi fut ensevelie sous les cendres du Vésuve, en l'an 79 de notre ère.

Les *Colombes de Pline*, tableau mosaïque, exposé au musée romain du Capitole, est également très célèbre. Œuvre d'un Grec du nom de Sosus, elle a été décrite par Pline, d'où le nom qu'on lui a donné.

Les mosaïques antiques étaient souvent de riches compositions représentant des paysages, des sujets de genre, des animaux, des bouquets de fleurs; et les plus belles, que l'on peut voir, principalement dans les musées de l'Italie, viennent de la villa de l'empereur Adrien.

L'une des mosaïques, qui a été découverte au XVII^e siècle dans un ancien temple près de Palestrina, a exercé depuis longtemps la sagacité des savants, au sujet de son origine et de l'interprétation du sujet très compliqué que l'artiste a représenté. On y voit des édifices, des cours d'eau, des arbres, des animaux d'un dessin bizarre, des scènes de la vie civile, agricole ou religieuse, se rapportant à la fois à l'Égypte et à Rome. Quel sujet l'artiste a-t-il eu en vue? A-t-il fait allusion à quelque événement, à quelque marche militaire, à quelque voyage en Égypte? C'est ce que l'on ignore. Peut-être n'a-t-il eu aucune intention bien déterminée et peut-être aussi s'est-il, comme nombre d'artistes du moyen âge, abandonné sans règle tracée, sans opinion préconçue, aux seules fantaisies de son imagination.

Antérieurement à l'ère chrétienne, ou plutôt à la reconnaissance légale ou tacite du christianisme, les mosaïques étaient employées à Rome et dans les villes de la péninsule italique pour le pavement des palais et des temples, mais non au revêtement des murs, ainsi qu'elles le furent plus tard. Les architectes romains paraissent avoir ignoré ou repoussé cet emploi de la mosaïque, et les œuvres qui nous sont parvenues de cette époque sont des mosaïques de pavement.

II

LA MOSAÏQUE CHRÉTIENNE

Dès que la religion chrétienne put vivre au grand jour, qu'elle eut une existence politique, qu'elle fut investie du pouvoir de posséder en toute sécurité des basiliques à son usage, elle adopta la mosaïque pour représenter des sujets religieux destinés à la décoration, non plus seulement du pavé des temples ou de leurs vestibules, mais aussi et surtout des murailles intérieures et des plafonds.

La première église de Saint-Pierre, bâtie à Rome sur l'emplacement où, suivant une tradition, l'apôtre Pierre avait subi le martyre, fut, par ordre de Constantin, décorée de mosaïques murales. Cette église et d'autres qui reçurent la même ornementation n'existent plus depuis longtemps, aussi pour retrouver une mosaïque religieuse de l'époque constantinienne, faut-il citer les *Vendanges*, que l'on voit encore à Rome, dans l'église de Sainte-Constance. Cette mosaïque est réputée, non seulement par son ancienneté, mais aussi pour la finesse et le délié de son dessin : elle montre qu'à cette époque, les traditions de l'art ancien subsistaient encore.

Une autre mosaïque, célèbre aussi comme antiquité — elle remonte au IVe siècle de notre ère — et comme sujet, est celle dont M. Barbet de Jouy a signalé l'existence dans l'église de Sainte-Judentienne, construite au IIe siècle. Avant M. Barbet de Jouy, ce curieux travail était oublié, par suite presque inconnu, si ce n'est de quelques artistes et d'un certain nombre d'archéologues. Elle représente le *Christ entouré d'apôtres et de saints personnages*. Le Poussin la considérait comme le monument le plus accompli de l'art chrétien naissant.

Constantin ayant transporté de Rome à Byzance le siège de son empire, voulut faire de sa nouvelle capitale la rivale de l'ancienne, non seulement sous le rapport politique, mais aussi au point de vue artistique. Il appela à lui les artistes de tous ordres, peintres, statuaires et mosaïstes, et les fit bénéficier de faveurs spéciales, notamment d'exemptions d'impôts. Bientôt les églises et les palais de Byzance, devenue Constantinople, montrèrent, au lieu de murailles nues, de grandes mosaïques représentant généralement des objets naturels, fleurs et animaux, ou des sujets d'architecture fantaisiste.

Ces mosaïstes, émigrés des bords du Tibre sur les rives du Bosphore, formèrent des élèves, et les compositions de ceux-ci s'étant transformées en même temps que leur style, une école se constitua, très différente des écoles italiennes pour choix des sujets décoratifs : elle donna naissance au style mosaïste byzantin.

Quand la mosaïque eut été admise dans la décoration des

édifices religieux, elle se répandit rapidement dans toute la chrétienté, et beaucoup d'édifices religieux de la Gaule eurent, comme ceux de Rome et de Byzance, leurs mosaïques murales. A Nantes, dans son église épiscopale, l'évêque Félix avait fait représenter en tableau mosaïque des épisodes de la vie de saint Hilaire et de celle de saint Ferréol. Grégoire de Tours fit couvrir de mosaïques les murailles de la cathédrale de Saint-Martin. La cathédrale de Clermont en Auvergne montrait aussi des autels à tables de mosaïque. Nous ne possédons que par la tradition historique quelques données sur ces œuvres aujourd'hui disparues, et on ne peut citer qu'un petit nombre des sujets qui furent représentés par des artistes, très probablement italiens d'abord, puis par des élèves qu'ils durent former parmi ces populations gallo-romaines, déjà renommées pour leur goût et leur habileté artistiques. Une mosaïque que l'on cita longtemps fut celle dite de la *Daurade*, plaquée sur l'un des murs du sanctuaire de ce nom à Toulouse. Ce n'était pas un travail de mosaïstes italiens, mais bien une œuvre des Visigoths.

Cependant Rome était restée la métropole des mosaïstes. C'est dans cette ville que se formaient et se perfectionnaient les meilleurs artistes et praticiens de ce genre spécial de décoration, et c'est aussi dans les édifices de Rome que se retrouvent les plus nombreux comme les plus remarquables spécimens de la mosaïque des premiers siècles du moyen âge. Les traditions de l'antiquité ne s'étaient pas encore perdues, et bien des œuvres, qui subsistent de cette époque, peuvent soutenir la comparaison avec les plus beaux spécimens mis à jour par les fouilles de Pompéi. Toutefois les chefs-d'œuvres devenaient plus rares, les mosaïstes, qui avaient à répondre à un plus grand nombre de demandes, puisqu'en même temps que l'Occident, l'Orient réclamait leur concours, formaient un plus grand nombre d'élèves qui, donnant moins de temps à l'étude, n'arrivaient plus à la merveilleuse exécution de leurs devanciers.

Quand Honorius eut transporté à Ravenne le siège de l'empire d'Occident, on put croire qu'il avait emmené avec lui toute une armée de mosaïstes : les églises de cette ville furent, en effet, décorées d'un grand nombre de tableaux et de compositions de mosaïque, dont plusieurs, qui existent

encore, sont extrêmement précieux par leur exécution comme par les faits historiques et archéologiques que révèle leur examen. C'est à la période des ve et vi[e] siècles que remontent les mosaïques ravennaises, parmi lesquelles celles de l'église Saint-Vital représentant le cortège de *Justinien* et celui de sa femme, l'impératrice *Théodora*. Les procédés d'exécution sont en apparence grossiers ; vue de près, la figure de l'impératrice semble une œuvre ébauchée ; mais si on s'éloigne de quelques pas, les lignes s'adoucissent, les angles ou les ressauts des pierres disparaissent, les ombres, les demi teintes, les clairs se fondent les uns dans les autres pour former un ensemble harmonieux qui, de cette réunion de pierres rapprochées, forme un tableau donnant jusqu'à un certain point l'illusion d'une peinture murale.

Ces curieuses mosaïques sont contemporaines de l'empereur Justinien, comme celles que cet empereur fit exécuter à Constantinople dans l'église de Sainte-Sophie. Incendié en 533, cet édifice avait été, en moins de dix ans, reconstruit sur des dimensions colossales. Il fut décoré de vastes compositions en mosaïques encore existantes, mais cachées depuis plus de quatre cents ans, c'est-à-dire depuis que l'église de Sainte-Sophie est devenue mosquée, sous une couche de badigeon. On ne les connaît qu'en partie, et grâce à quelques dessins faits en 1847 par M. de Saltzenberg.

III

PREMIÈRE DÉCADENCE. — LES ICONOCLASTES. — LA MOSAÏQUE EN FRANCE ET EN ALLEMAGNE.

A partir du vi[e] siècle, l'art du mosaïste est en décadence, aussi bien en Orient qu'en Occident : les invasions des barbares, les guerres civiles, la misère générale, les querelles religieuses deviennent les causes d'un abandon des plus regrettables. Il faut dire aussi que les œuvres anciennes des mosaïstes eurent beaucoup à souffrir, en Orient surtout, des doctrines iconoclastes qui considéraient comme sacrilège, par suite comme devant être interdite, la représentation

symbolique du Christ et des personnages considérés comme sanctifiés. L'édit de 726, contre le culte des images, sa confirmation par le concile de Constantinople, en 724, portèrent à l'art un coup funeste. Si Rome, Ravenne et les villes de l'Italie et des autres dépendances de l'empire d'Occident purent conserver la plus grande partie de leurs mosaïques, elles le durent à l'énergie des papes, qui ne voulurent jamais admettre comme valables les résolutions du concile, et à la résistance des populations qui se soulevèrent et battirent les armées gréco-byzantines envoyées pour les soumettre à la doctrine iconoclaste.

Cependant, malgré cette résistance, et malgré la décision du concile de Nicée infirmant celle du concile de Constantinople, la mosaïque, si elle ne disparut pas complètement, ne produisit plus que des œuvres sans grande valeur comme composition, dessin, agencement, distribution et harmonie des nuances, même comme choix des matériaux. On eut trop souvent, par raisons d'économie ou par ignorance, recours à des artifices qui tenaient plus du métier que de l'art.

De temps en temps toutefois se produisait quelque œuvre remarquable, telle la mosaïque découverte par M. Renan, en 1860, pendant sa mission en Phénicie. Cette mosaïque, mise à jour sur l'emplacement de l'ancienne Tyr, mesuré près de 150 mètres de superficie et, suivant les expressions de M. Renan, elle est remarquable par la beauté de son dessin, la merveilleuse richesse de ses couleurs, sa délicatesse et les charmants détails de sa composition. Cette mosaïque appartient à la France, mais elle n'a pas encore pris place dans un de nos musées.

La mosaïque ne devait vraiment renaître, ou plutôt se relever pour redevenir une branche de l'art, qu'à l'époque de la Renaissance italienne.

Si, du commencement du IX^e siècle, au milieu du XII^e siècle, du pontificat de Pascal I^{er} à celui d'Innocent III, la mosaïque monumentale existe à peine en Italie, on cite d'importants travaux exécutés dans les églises de France et d'Allemagne.

Les mosaïques du dôme de l'église d'Hildesheim, dont un ancien précepteur de l'empereur Othon III, saint Bernward,

fut évêque, ont été longtemps célébrées par les chroniqueurs comme œuvres admirables. L'église de Saint-Irénée, de Lyon, possédait aussi de belles mosaïques, mais la plus célèbre était celle de l'église Saint-Rémi, de Reims, en fragments de marbre et d'émail. Cette mosaïque servait de pavement à tout le chœur, de dimensions à peu près égales à celles du chœur de l'église Notre-Dame de Paris. Elle représentait des scènes de l'Ancien et du Nouveau Testament, des figures de prophètes ou d'apôtres, des représentations allégoriques, un zodiaque. Deux moines de Reims, Guyon et Widon, étaient réputés comme les auteurs de cet immense travail qui aurait été exécuté vers l'année 1090.

Une autre mosaïque de grand intérêt pour l'histoire de l'art dans notre pays, est celle de l'église de Sordes, dans le département des Landes. Elle constituait le pavement de l'abside de cette église et se composait d'ornements variés, dans lesquels les fleurs, les fruits, les animaux héraldiques jouaient le rôle le plus important.

IV

PREMIÈRE RENAISSANCE. — LA MOSAÏQUE EN PALESTINE. — L'ÉCOLE DE GIOTTO. — LA MOSAÏQUE COPIE DE TABLEAU.

Après trois siècles d'éclipse, la mosaïque reprit faveur en Italie sous l'impulsion que lui donna le pape Innocent II, en faisant exécuter de grandes compositions en mosaïque dans les principales églises de Rome. Cette première renaissance eut lieu sous la direction de mosaïstes grecs qui réapprirent aux Italiens les principes de l'art, les secrets du métier, les tours de mains que, jadis, ils avaient reçus de Rome. Les Vénitiens devinrent, eux aussi, d'habiles mosaïstes, mais ce fut surtout dans les églises siciliennes que, par la générosité des rois d'origine normande, l'art du mosaïste prit son plus grand développement et produisit des œuvres dont quelques-unes qui existent encore sont justement admirées.

Quand les Croisés eurent conquis la Palestine, ils construisirent des églises sur tous les points des pays illustrés par les événements de la vie du Christ, et ils y importèrent

l'architecture d'Occident, le style dit roman, comme, aussi, leur mode d'ornementation. L'église de Bethléem, entre autres, fut décorée de riches mosaïques.

A partir du XIII° siècle, la mosaïque, en Italie, ne cessa de progresser et d'enrichir de ses productions les églises de Rome, comme celles de Venise, de Florence, de Sienne. On cite, comme œuvres maitresses de cette époque, la mosaïque décorant la voûte de l'abside de Saint-Jean-de-Latran. Elle est aussi remarquable par ses dimensions que par sa composition, et elle a conservé à la postérité les noms de ses auteurs, Jacques Torriti, moine franciscain, et Jacques de Camerino, son aide et compagnon de cloitre.

On cite dans l'histoire de la mosaïque comme un chef-d'œuvre qui, durant trois siècles, fit l'admiration des contemporains, une grande mosaïque exécutée vers le commencement du XIV° siècle par le grand artiste Giotto. Elle représente la *Barque des compagnons de Jésus*, secouée par la tempête, sur la mer de Galilée, d'où le nom de *Navicella* qui lui fut donné. Elle décorait le portique de l'ancienne église de Saint-Pierre, celle qui a précédé la basilique actuelle sur le même emplacement. Mais peu à peu elle se dégrada par suite de plusieurs déplacements qu'elle dut subir, de la mauvaise qualité des matériaux employés lors de ses changements de place, des restaurations trop nombreuses exécutées maladroitement et de l'emploi de ciments défectueux. Aujourd'hui elle n'existe plus qu'à l'état de pâle reproduction.

Le Giotto a fondé une école destinée à copier et à imiter, par la mosaïque, les œuvres de maîtres de la grande peinture, innovation qui enleva à la mosaïque son caractère d'art purement décoratif. « C'est, dit M. Gerspach, une nouvelle école, qui, encore excellente au début, portera bientôt des fruits sans saveur et hâtera ainsi la chute de la grande mosaïque décorative ».

La transformation de l'art mosaïste se poursuit pendant le cours du XV° siècle. Au lieu de sujets largement traités, d'une exécution franche et hardie, d'une originalité propre aux artistes, œuvres de ceux qu'en Italie on appela les *trecentisti* ou mosaïstes du XIII° siècle et les *quatrocentisti*, mosaïstes du XIV° siècle, leurs successeurs des siècles suivants ne sont plus que des copistes d'un ordre particulier.

Les anciens mosaïstes avaient représenté en pierres de couleur ou en émaux nuancés, des dessins spécialement tracés pour eux, répondant, par leur système, par la simplicité des détails et des nuances, au but de la mosaïque, c'est-à-dire d'un art décoratif ayant sa vie propre et son but nettement défini, parfaitement déterminé.

Les artistes toscans furent, dès le xve siècle, les copistes des peintres, ce qui tient à ce fait particulier que la plupart de ces artistes ne furent pas des mosaïstes de profession, mais des peintres, des miniaturistes et des orfèvres qui se firent mosaïstes. Parmi eux, on cite Perelli, dont le vrai nom était Giulano d'Arrigo, qui, de peintre d'histoire et d'animaux, devint mosaïste. Aldesso Baldovinetti, peintre d'histoire, voulu également faire de la mosaïque : il décora de plusieurs de ses œuvres le baptistère de Saint-Jean, et décrivit dans un ouvrage les procédés de la mosaïque et du stucage. Pauvre, malgré un travail acharné, Baldovinetti finit sa vie à l'hôpital Saint-Paul, mais laissa après lui un de ses élèves Domenico Corraldi qui, par la suite, reçut le surnom de Ghirlandajo, parce qu'étant orfèvre il avait imaginé une guirlande très appréciée des dames de Florence.

Ghirlandajo est considéré comme l'un des plus célèbres mosaïstes de l'école florentine au xve siècle : il décora la chapelle de Saint-Zembius de l'église de Notre-Dame des Fleurs. Son œuvre principale est la grande mosaïque de l'*Annonciation*, placée au-dessus de la porte du Dôme qui conduit aux *Servitis*. Cette œuvre est l'une des merveilles de Florence; d'une composition remarquable, elle est en même temps d'une harmonie de couleur et de ton extraordinaires. Non content de se montrer artiste de premier ordre, Ghirlandajo fut également un mosaïste d'une conscience absolue par le soin qu'il apporta à la partie matérielle de son travail : sa mosaïque est toujours belle malgré trois siècles écoulés. C'est de lui l'expression qui définit l'art du mosaïste : *La mosaïque est la peinture pour l'éternité*.

Dominique Ghirlandajo, l'un des maîtres de Michel-Ange, mourut âgé seulement de trente-six ans. Son frère, David Corraldi, qui essaya de marcher sur ses traces, s'il peut être considéré comme un bon mosaïste, resta bien au-dessous de son aîné.

La destination spéciale des œuvres en mosaïque, comme surtout le mode ancien de leur construction, rendait difficile leur transport au loin et, par conséquent, leur possession par des musées étrangers. David Corraldi est cependant l'un des rares mosaïstes italiens représentés à notre musée de Cluny. Une œuvre de cet artiste est le tableau d'une madone sur un trône, portant l'Enfant Jésus qu'adorent deux anges. Elle fut achetée par le président Jean de Ganai, qui accompagnait Charles VIII pendant son expédition dans le royaume de Naples. Exécutée en 1496, cette mosaïque, d'ordre secondaire, comme style et comme coloration, fut longtemps placée dans celle des chapelles de l'église Saint-Merri de Paris, où se trouvait le tombeau du président de Ganai.

V

LA MOSAÏQUE VÉNITIENNE. — LE TITIEN. — L'ÉGLISE SAINT-MARC.

Pendant qu'une pléiade de mosaïstes florentins jetait un certain éclat, Venise voyait également se produire les œuvres remarquables qui décorent sa célèbre basilique de Saint-Marc. Cette église possédait d'anciennes mosaïques remontant aux XIIe, XIIIe et XIVe siècles; mais ces mosaïques, déjà en mauvais état, furent encore endommagées et plusieurs entièrement détruites lors des incendies qui dévastèrent l'église en 1419 et en 1429. Quand les maçonneries eurent été refaites ou réparées, les administrateurs de l'église, sur la proposition du Titien, décidèrent que les anciennes mosaïques seraient restaurées et que de nouvelles seraient commandées. Mais, comme le dit avec beaucoup de raison M. Gerspach, auteur d'une remarquable histoire de la Mosaïque, qu'arriva-t-il? C'est qu'au lieu de rétablir les anciennes mosaïques, on acheva de les détruire par la raison que les mosaïstes des XVe et XVIe siècles, ne voyant pas l'art au même point que leurs devanciers, jugèrent défectueuses les œuvres de ceux-ci, et les remplacèrent par des mosaïques dans le goût et le caractère de leur temps. La plupart des mosaïques de Saint-Marc datent donc de la Renaissance.

L'intérieur, comme l'extérieur de l'église, est revêtu de grandes compositions en mosaïques à fond d'or qui laissent une impression plus mystique que grandiose, plus profane que religieuse « le rêve ouvre ses ailes sous des voûtes d'or, mais l'esprit n'est pas dominé comme dans les vieilles cathédrales gothiques. »

Plus sobres, les effets eussent peut-être été plus puissants. En outre, la profusion des mosaïques nuit à l'ensemble; il y en a de trop, et l'œil, qui n'est plus sollicité que par une seule, est ébloui par toutes. A l'époque où furent exécutées les mosaïques qui décorent Saint-Marc, l'opinion dominante était que la mosaïque doit imiter la peinture : aussi ces mosaïques de la basilique vénitienne sont-elles de vrais tableaux, non des copies de tableaux existants, mais de tableaux originaux, composés pour être peints en mosaïques. Les Vénitiens devinrent si habiles dans cet art de peindre avec des pierres de couleur ou des émaux, leur palette offrit une si grande richesse de tons, et ils surent si bien réaliser les effets d'ombre, de clair, de demi-teinte, de clair-obscur; ils exécutèrent si finement les petits tableaux avec nombreuses figures, que, même, à très courte distance, on a souvent pris leurs décors pour des miniatures.

Les auteurs anciens regardent les mosaïques de Saint-Marc comme le point culminant de l'art, étant, bien entendu, admise l'opinion qui fait de la mosaïque une copie ou une imitation de la peinture murale. Rome, Florence, ne firent jamais mieux, et cette supériorité vénitienne s'explique par deux faits. Le premier, c'est que le Titien ne cessa d'aider de ses conseils les artistes mosaïstes et de solliciter pour eux des récompenses. Le second, c'est l'intérêt que le Sénat vénitien et les administrateurs de Saint-Marc ne cessèrent de témoigner pour les travaux de la basilique.

Ne se contentant pas de commander des œuvres aux meilleurs artistes, on mit ceux-ci en concurrence, notamment en 1517, Mario Luciano Rizzo et Vincenzo Bianchini, qui exécutèrent deux anges placés vis-à-vis l'un de l'autre à l'entrée d'un passage souterrain. En 1537, sur une invitation qui lui fut faite, la commission des expertises classa les mosaïstes par ordre de mérite; elle assigna le premier rang à Francesco Zuccato, peintre, fils du maître qui avait

enseigné son art au Titien. Vincenzo Bianchini fut classé le second. En outre, un concours fut ouvert dont le sujet fut l'exécution d'une figure en mosaïque de saint Jérôme. Les deux mosaïstes précédents conservèrent leur rang respectif, et, après eux, vinrent Bozza et Domenico Bianchini. Les juges du concours avaient été Paul Véronèse, le Tintoret et Sansovinio. Les mosaïques des deux Bianchini sont conservées dans la sacristie de Saint-Marc ; celle de Bozza est dans la salle du Trésor ; quant à l'œuvre de Zuccato, elle fut donnée en présent au duc de Savoie.

Les chroniques vénitiennes, qui ont conservé avec soin les faits intéressant les arts nationaux, ont également retenu les circonstances de la vie des artistes et appris à la postérité que ces hommes, si habiles à rendre les figures des saints et les grandes scènes religieuses, laissaient souvent beaucoup à désirer dans leur conduite et dans leurs mœurs. Vincenzo Bianchini, par exemple, interrompit deux fois ses travaux pour purger des condamnations. Dans une circonstance, il avait blessé un homme ; dans l'autre, fabriqué de la fausse monnaie. Les deux frères Francesco et Valerio Zuccato furent obligés de recommencer une mosaïque faite par eux, parce qu'ils avaient « triché » en relevant leur éclat par des couches de peintures à l'huile.

La surface des murailles couvertes par les mosaïques à l'intérieur et à l'extérieur de l'église de Saint-Marc, mesure quatre mille deux cent cinquante-quatre mètres carrés. Comme chefs-d'œuvre, on cite : la grande mosaïque du xiii° siècle, placée sur la façade et représentant la *Dédicace de l'Église;* sous le vestibule, les mosaïques de Zuccato, représentant *Saint-Marc* (1545), le *Crucifiement* et la *Descente de Croix* (1549); les *Prophètes* et les *Évangélistes;* la *Résurrection de Lazare;* le *Jugement de Salomon,* de Vincenzo Bianchini ; le *Christ sur les nuages,* de Bartholomeo Bozza. A l'intérieur, les frères Zuccato firent les différents sujet de l'*Apocalypse*. La grande coupole centrale est décorée d'une ancienne mosaïque du xi° siècle représentant les *Vertus;* la *Madone avec les anges et les apôtres.* Dans les nefs, le *Paradis,* de Bozza; le *Martyre des saints Pierre et Paul;* les *Noces de Cana;* la *Cène,* d'après le Tintoret, l'*Histoire de Suzanne,* l'*Arrivée du corps de saint Marc à Venise,* grande

mosaïque du xiv⁰ siècle, commandée par le doge Dandolo. La sacristie est pour ainsi dire un musée de la mosaïque au xvi⁰ siècle.

En résumé, la mosaïque est représentée dans l'église Saint-Marc de Venise par des œuvres qui vont du xii⁰ siècle à nos jours, car on peut dire que si ce travail de création est terminé, celui de restauration est incessant. Mais les mosaïques les plus remarquables, celles que Venise regarde comme la représentation la plus complète de la mosaïque vénitienne ont été exécutées au xvi⁰ siècle et au commencement du xvii⁰. A cette époque, le Sénat vénitien prit une mesure des plus utiles pour la conservation des anciennes mosaïques, en interdisant de les détruire, sous prétexte de réparations, et il prescrivit de les restaurer en rétablissant, autant que possible, les ouvrages dans leur état primitif. Le Sénat édicta aussi quelques mesures de police dans le but de diminuer toutes les causes d'ébranlement pouvant amener la chute des cubes de pierre ou d'émaux composant les mosaïques : il fut interdit notamment de tirer des pièces d'artifices dans le voisinage de l'église. Malheureusement celle-ci est bâtie sur un sol mouvant, et malgré la forêt de pilotis qui soutient ses murailles, un travail incessant de tassement se produit, qui a surtout pour effet de fendiller ou de gondoler les mosaïques de pavement dont les plus anciennes remontent au xi⁰ siècle.

Les mosaïques vénitiennes sont très rares en France : on ne peut guère signaler au musée du Louvre qu'un petit travail du xvi⁰ siècle, faisant partie de la collection Sauvageot et qui représente le *Lion de Saint-Marc*, une patte sur un livre ouvert. Cette mosaïque médiocre est signée de Fasolo, élève de Paul Véronèse.

VI

LA MOSAÏQUE A ROME. — SAINT-PIERRE DE ROME

A Rome, l'histoire de la mosaïque se concentre tout entière dans celle de la décoration de la basilique de Saint-Pierre. De 1567 à 1727, ce travail s'exécuta pour ainsi dire à l'entreprise

le directeur des travaux réunissant des équipes de mosaïstes, leur confiant, à forfait, une partie de muraille à décorer, et se séparant de cette équipe une fois les travaux terminés. C'est seulement en 1726 que le fils de Fabius Cristofori, maître mosaïste distingué, qui avait travaillé à Saint-Pierre, fut nommé surintendant de l'atelier pontifical. Pierre-Paul Cristofori est, en effet, le premier surintendant ou directeur de ce que l'on a appelé depuis la *Révérende fabrique pontificale de mosaïques*. Cette fabrique eut pour local primitif la chapelle grégorienne; ensuite le rez-de-chaussée du palais du cardinal archiprêtre de Saint-Pierre. Pie VI la fit transporter dans le bâtiment appelé la *Fonderia*, parce que le Bernin y avait fait modeler et fondre la chaire de Saint-Pierre. L'atelier fut, de là, installé au palais de l'Inquisition, puis au palais Girard, et enfin, en 1825, le pape Léon XII le fit transférer dans son local actuel de la cour Saint-Damase, au palais du Vatican.

Lorsque l'atelier eut été organisé, qu'il vécut d'une vie propre, principalement sous l'administration de son premier surintendant Pierre-Paul Cristofori, la partie purement technique reçut une impulsion des plus vives sous la direction du chef de laboratoire A. Mattioli. Celui-ci trouva de nouveaux émaux, notamment un émail de couleur pourpre, merveilleux de ton, qui a conservé le nom de son inventeur.

De la révérende fabrique du Vatican relevèrent et relèvent encore les San Pichini, ouvriers qui sont réunis en corporation et sont chargés de l'entretien de Saint-Pierre de Rome et de toutes ses décorations. Malgré cette régularisation des ateliers officiels, les ateliers particuliers ne furent pas exclus de Saint-Pierre, et on continua de les employer aux réparations des vieilles mosaïques.

Le pape Urbain VIII, qui fit beaucoup travailler à Saint-Pierre, voulut rendre impérissables les maîtresses œuvres de la peinture. Au lieu de conserver à la mosaïque son caractère en quelque sorte personnel, ou même de lui faire copier des tableaux peints exclusivement comme modèles à reproduire en mosaïque, ainsi qu'il avait été fait à Venise, il voulut que l'on copiât les œuvres existantes des grands maîtres de la peinture.

Peut-être l'intention du pape était-elle bonne, excellente,

même, mais elle était difficile, sinon impossible à réaliser, car c'était faire sortir la mosaïque de son rôle, c'était aussi lui poser un problème ardu de copier en petits fragments de pierre ou d'émail des compositions souvent très compliquées.

En outre, les architectes, en indiquant les places à décorer, imposèrent aux mosaïstes l'obligation d'accroître ou de réduire les dimensions de leurs copies, suivant les espaces à couvrir. Cette obligation amena les artistes à donner des dimensions semblables à des tableaux très différents de grandeur. Ainsi la célèbre *Transfiguration* de Raphaël, copiée en mosaïque sur l'un des piliers de la coupole, a été exécutée en mosaïque au quadruple de la grandeur réelle. Et quoi que l'on fasse, il est bien rare de rencontrer un mosaïste assez dévoué pour faire abstraction de son tempérament personnel, afin de rendre exactement l'œuvre du peintre, comme, également, il est à peu près impossible de rendre en émaux fragmentés et rapprochés, la netteté du dessin, la richesse du coloris et les dégradations de lumière qui donnent tant de valeur aux œuvres des maîtres peintres.

Le premier tableau ainsi reproduit, en conformité du programme du pape Urbain VIII, fut un *saint Michel*, du chevalier d'Arpin, copié en mosaïque par Calendra et qui demeura un siècle et demi dans Saint-Pierre. La réussite n'ayant paru que médiocre à cause de la gamme des tons présentés par les émaux, le pape Clément XIV fit enlever cette mosaïque, pour la donner au cardinal Marefoschi, lequel en fit don à la cathédrale de Macerata.

Il ne faut donc pas s'étonner si le but poursuivi à Saint-Pierre n'a pas été atteint, si la grande majorité des artistes déplore que l'on n'ait pas exécuté les mosaïques de la célèbre basilique sur des cartons expressément composés en vue de la reproduction en smaltes ou émaux. De la pensée de faire du mosaïste, non plus un artiste indépendant, maître de sa composition et de son exécution, mais un copiste, naquit une école nouvelle, celle des mosaïstes interprètes qui ne sont que des artisans.

Parmi les mosaïstes-artistes, on cite, comme le dernier qui ait exécuté à la fois le modèle et la copie en mosaïque, Musiano, de Brescia, auteur du *saint Jérôme* que l'on voit dans la chapelle grégorienne de Saint-Pierre.

Par contre, Pierre-Paul Cristofori est resté le plus remarquable des mosaïstes interprètes, et la copie du tableau du Guerchin, les *Funérailles de sainte Pétronille*, est le chef-d'œuvre du genre.

Un détail qui offre un intérêt de curiosité est celui du prix payé aux mosaïstes employés à Saint-Pierre. Calendra, qui a laissé le renom d'un habile artiste, recevait environ deux cents livres françaises (monnaie du temps) pour chaque pied carré de mosaïque. Le tableau de *la Transfiguration*, dont nous avons parlé, avait coûté soixante-dix mille livres de salaires. Les mosaïstes ordinaires gagnaient cinquante livres par mètre carré. A la fin du XVIIe siècle, les prix étaient tombés à huit livres.

VII

LA MOSAÏQUE AU XIXe SIÈCLE A ROME.

Au XIXe siècle, la Mosaïque n'est plus pratiquée en Italie, sa patrie véritable, que dans un seul établissement officiel, celui du Vatican, et dans quelques fabriques vénitiennes et romaines qui fabriquent des bijoux et des objets de fantaisie en mosaïque, tels que des coffrets, des presse-papiers, des broches, des boucles d'oreilles, des boutons, etc. La fabrique officielle du Vatican n'a eu de similaire qu'à Paris et à Saint-Pétersbourg.

La fabrique actuelle du Vatican descend de celle qui existait au XVIIIe siècle et qui, sans disparaître tout à fait au commencement du XIXe, durant la grande période de guerre, s'éclipsa pendant plus de vingt-cinq ans, ne produisant pas d'œuvres nouvelles, se bornant à entretenir et à réparer les mosaïques existantes dans les édifices romains.

L'incendie qui, dans la nuit du 15 au 16 juillet 1823, détruisit la vieille basilique de Saint-Paul-hors-les-Murs, fut en quelque sorte un événement heureux au point de vue de l'art particulier de la mosaïque, car il devint l'occasion et le point de départ de grands travaux de restauration des mosaïques en partie détruites par le feu, et de reconstitution

en entier de celles qui avait totalement disparu. Léon XII, en installant les ateliers des mosaïstes dans la cour de Saint-Damase, du Vatican, la plaça sous l'autorité d'un prélat appelé l'Econome de la Révérende fabrique de Saint-Pierre du Vatican.

C'est de cette fabrique que sortirent les œuvres si nombreuses qui couvrent les murs extérieurs et intérieurs de l'église nouvelle de Saint-Paul-hors-les-Murs. Les travaux, commencés sous Grégoire XVI se poursuivirent et furent terminés sous le pontificat de Pie IX. Grégoire XVI fit rétablir, aussi exactement que possible, les mosaïques à demi détruites qui dataient des siècles anciens, et Pie IX fit représenter en mosaïque les portraits de ses deux cent cinquante-huit prédécesseurs. En outre, de grandes mosaïques ornèrent la façade et furent entreprises sur les cartons et sous la direction des peintres romains alors en renom.

Indépendamment de ces importants travaux, les papes faisaient restaurer dans les églises de Rome les mosaïques anciennes, et poursuivre, malgré la critique des hommes de goût, la copie en mosaïque des tableaux des maîtres peintres de diverses époques. Les principaux tableaux copiés en pierres de couleur sont : le *Prophète Isaïe*, d'après Raphaël ; la *Sybille de Cumes*, du Dominiquin ; *Beatrice Cenci*, de Guido Reni ; la *Madone de Foligno*, d'après Raphaël ; la *Flagellation*, d'après le Dominiquin, etc.

La fabrique actuelle du Vatican comprend vingt personnes, dont dix mosaïstes ; elle fond et découpe elle-même ses smaltes, et possède actuellement une gamme de vingt-huit mille nuances. L'établissement pontifical est le plus important de ce genre qui existe aujourd'hui, et il a conservé la supériorité pour la copie des tableaux de maîtres, genre de travail tant admiré autrefois, mais qui n'a plus la faveur des artistes, même italiens.

Comme grandes œuvres de mosaïque exécutées en Italie pendant le XIXe siècle, étant mis de côté les travaux exécutés dans la basilique de Saint-Pierre et dans celle de Saint-Paul-hors-des-Murs, on cite : la *Cène*, de Léonard de Vinci, faite à Milan en 1803, et que les Autrichiens, maîtres de la Lombardie, transportèrent à Vienne et remontèrent dans l'église des Frères mineurs. Ce travail, considérable et

d'allure correcte, manque d'éclat; il est l'œuvre des mosaïstes Raffaelli, Gaëtan et César Ruspi et de Rochegioni. Une autre grande mosaïque est celle du *Jugement dernier*, de Saint-Marc de Venise, terminée en 1836. Banale et sans relief, elle couvre plutôt qu'elle n'orne la façade de Saint-Marc.

Les fabriques privées, qui existent à Rome et à Florence, se livrent à la mosaïque fine pour bijoux et objets de fantaisie. Pour sujets, elles choisissent tantôt des fleurs et des oiseaux, tantôt des monuments, souvent aussi des sites renommés pour leur situation et leur beauté. Ces mosaïques s'exécutent comme les mosaïques murales, au moyen de smaltes découpés dans des tablettes d'émail, et aussi des fragments de marbre, d'onyx, de lapis, d'agathe, etc., et elles sont recherchées des touristes voyageant dans les pays italiens. Les œuvres qui sortent des fabriques de Rome et de Florence sont très finement exécutées, mais elles n'ont, à de très rares exceptions près, aucun mérite de composition, et si les artistes dont elles sont les œuvres sont parvenus à ce degré de finesse dans le découpage des pierres et dans la dégradation des teintes, ils le doivent à ce fait, nullement artistique, qu'ils exécutent un nombre de fois presque infini le même sujet ornemental, ou le même monument.

VIII

LA MOSAÏQUE A SAINT-PÉTERSBOURG

Le goût de la mosaïque n'avait pas toujours été, ainsi qu'on l'a vu précédemment, confiné en Italie; non seulement les œuvres des mosaïstes italiens étaient recherchées dans les pays voisins, mais diverses tentatives avaient été faites pour acclimater l'art mosaïste dans les capitales du nord. C'est ainsi que la Russie possède quelques curieuses mosaïques remontant au xie siècle, comme on put s'en assurer quand, en 1839, pendant les travaux de restauration de la cathédrale de Sainte-Sophie, à Kiev, on découvrit, cachée par

une couche épaisse de plâtre, d'importantes décorations en mosaïque reproduisant des sujets religieux.

Au XVIII° siècle, un poète russe Lomonosoff, dont les œuvres littéraires sont populaires en Russie, s'éprit d'une passion pour la mosaïque à la vue d'un ouvrage rapporté d'Italie. Il étudia les procédés, et reproduisit avec l'aide d'un peintre, un portrait de *l'Impératrice Elisabeth* et une *Bataille de Pultawa*.

La tentative de Lomonosoff demeura isolée, le poète mosaïste ne fit pas d'élèves et n'eut pas d'imitateurs. C'est seulement en 1846 que l'empereur Nicolas, à la requête de quelques hautes personnalités, grandes admiratrices des œuvres italiennes, fit envoyer à Rome des élèves mosaïstes placés sous la direction de M. Barberi, pour la partie artistique, et de M. Bonafede, pour la chimie. L'atelier russe produisit diverses œuvres qui, envoyées en Russie, furent placées dans les églises ou dans les palais, notamment la copie d'un *saint Nicolas*, aujourd'hui à Saint-Pétersbourg, dans l'église du Pont-Nicolas; des copies des mosaïques de la salle ronde du Vatican ornent le palais de l'Ermitage.

En 1850, le tsar décida que l'école russe passerait de Rome à Saint-Pétersbourg, où Pie IX autorisa quelques professeurs et chimistes de la fabrique du Vatican à accepter les propositions qui leurs furent faites de s'expatrier.

L'établissement fut d'abord installé à l'Académie des Beaux-Arts, pour la partie exécutive des mosaïques ; à la verrerie impériale, pour la composition et la fabrication des émaux ; puis, en 1864, dans un bâtiment spécial construit dans les jardins de l'Académie.

Les mosaïstes russes, élèves des mosaïstes romains, ont produit un très grand nombre d'œuvres qui, tantôt, sont des copies de tableaux de maîtres, tantôt ont été exécutées d'après des cartons spéciaux. Sans les citer toutes, on doit mentionner, comme œuvres maîtresses, de grandes figures du *Christ*, de *sainte Anne*, de *La Vierge* et de *Saint Alexandre Newsky*, dans la cathédrale de Saint-Pétersbourg. Ces mosaïstes ont doté leur pays d'un genre de décoration qui s'harmonise admirablement avec le style des édifices religieux et les richesses de leur intérieur. Ils ont suivi les traditions de leurs initiateurs et peut-être, dit M. Gerspach, les

généreux sacrifices des tsars Nicolas Ier et Alexandre II eussent-ils produit des résultats plus efficaces, si la direction de la fabrique avait adopté plus franchement, mais avec un dessin correct, le parti des mosaïstes de Ravenne et de ceux du xive siècle. En mosaïque, comme dans tous les arts décoratifs, l'effet est en raison directe de la simplicité d'exécution; il eût été plus puissant sur l'esprit du peuple russe, et la mosaïque se serait rapprochée davantage de l'iconographie de cette nation. Mais il est probable qu'en Russie, un jour de l'avenir, comme à Rome et à Venise dans le passé, se produira un novateur qui sera un grand artiste doué de cette qualité particulière, que l'on peut appeler le bon sens de l'art, et qui imprimera à la mosaïque russe sa direction et son but véritables.

IX

LA MOSAÏQUE EN FRANCE — AU LOUVRE ET A L'OPÉRA.

La mosaïque n'a jamais été pratiquée en France d'une manière suivie, et c'est à peine si, à des intervalles très éloignés, on peut citer quelques travaux exécutés dans des églises ou dans des demeures royales.

Au xviie siècle, Colbert, parmi les ouvriers artistes réunis à la manufacture des Gobelins, dite alors manufacture royale des meubles de la Couronne, fit admettre quelques mosaïstes appelés de Florence sous la direction d'un sieur Migliorni, auquel vinrent bientôt s'adjoindre son père et quelques autres mosaïstes de Rome et de Florence. Les travaux de l'atelier formé par Colbert sont peu importants et se bornent à quelques merveilleux dessus de tables en mosaïque de pierre dure, dite plus généralement mosaïque de Florence, et que l'on retrouve dans les collections publiques ou privées. Quelques tentatives, faites par des Italiens sous le règne de Louis XV et de Louis XVI, n'eurent pas de suites, et c'est seulement dans les dernières années du xviiie siècle qu'un artiste italien du nom de Belloni, appartenant à la fabrique vaticane, s'établit à Paris.

Cette fois, on put croire que la capitale française allait

enfin posséder un véritable atelier de mosaïstes, car l'établissement modeste de Belloni reçut du gouvernement d'alors l'investiture officielle, fut installé dans une propriété nationalisée, rue de l'Université, puis transféré, en l'an XIII, dans l'ancien couvent des Cordeliers.

C'est là que le trouva l'Empire qui le réunit à l'Ecole de gravure sur pierres fines. Dans cette dernière, on choisissait, pour former des artistes, des jeunes gens sourds-muets. L'école de mosaïque suivit les mêmes errements, et ce furent de jeunes sourds-muets que l'on destina à devenir mosaïstes.

C'est sous l'Empire que l'établissement commença la grande mosaïque de la salle Melpomène au musée du Louvre. Ce travail important, dont le baron Gérard donna le dessin, est d'un ensemble froid et terne, comme du reste, la plupart des grandes compositions du temps. Cette mosaïque a été exécutée en mélange de smaltes et de fragments de marbre.

La mosaïque de la salle Melpomène représente, dans un cadre central, Minerve sur un char que traîne un quadrige; elle porte dans sa main la statue de la Victoire; elle est escortée de l'Abondance et de la Paix. Ce sujet central est entouré d'un cadre à huit compartiments, dont quatre représentent les grands fleuves témoins des victoires françaises: le Nil, le Danube, le Pô et le Niémen, les quatre autres qui forment les angles, sont à motifs purement ornementaux. Enfin une grecque compliquée et simulant le relief enveloppe toute la composition.

La mosaïque de la rotonde qui précède la galerie d'Apollon a été exécutée sous la Restauration, et c'est aussi de cette époque que datent plusieurs tables qui garnissent quelques salles du Musée.

Le gouvernement du roi Louis-Philippe supprima l'atelier des mosaïstes, et c'est seulement quand on s'occupa de la décoration du nouvel Opéra que Charles Garnier, architecte du monument, eut recours à la mosaïque. Les premiers spécimens furent les sept médaillons de la loggia extérieure. Garnier avait pensé avec raison que jamais l'occasion ne se représenterait d'introduire en France l'art mosaïque, les dépenses nécessitées par la décoration géné-

rale devant se perdre et disparaître en quelque sorte dans l'énorme budget consenti pour l'édification du monument. Cette heureuse initiative d'un architecte de génie a rendu à l'art français un service signalé, car aujourd'hui si nous ne possédons pas une véritable école de mosaïque, du moins le goût de ce genre d'ornementation s'est-il si bien répandu dans toutes les classes qu'il n'y a plus lieu de craindre sa disparition.

Charles Garnier avait projeté de couvrir d'une mosaïque toute la surface de la grande coupole en cuivre qui constitue le plafond de la salle; mais il dut se borner à faire en mosaïque le plafond de l'avant-foyer et les médaillons de la loggia. Ceux-ci figurent des tryptiques entourés d'ornements et d'attributs, mais la voûte de l'avant-foyer et les deux petites coupoles extrêmes sont des compositions dues: pour la partie architecturale, à Charles Garnier; pour la composition et les figures, à de Curzon; pour les ornements à Facchina, mosaïste italien. Les compositions, au nombre de quatre, représentent: *Diane et Endymion, Orphée et Eurydice, l'Amour et Céphale, Psyché et Mercure;* elles sont encadrées d'ornements et d'arabesques, exécutés, comme les anciennes mosaïques italiennes, avec un mélange de smaltes, de tons riches et de tons doux. Pour un début, la collaboration des artistes français et italiens a produit des œuvres d'un mérite réel. Les amis des arts qui, il y a quelques années, ne voyaient pas sans regret s'enfumer et se noircir le merveilleux plafond de Baudry, dans le grand foyer, avaient émis le vœu de voir ces toiles enlevées de là, pour être remplacées par une copie en mosaïque, de même effet décoratif, mais solide et inaltérable. Le danger est moins grand maintenant que l'éclairage à la lumière électrique a remplacé la lumière du gaz; mais quel que soit le désir que l'on ait de voir les compositions de Baudry prendre place dans le musée du Louvre, comme l'une des manifestations les plus éclatantes de la grande peinture française au xix° siècle, il est probable, qu'eu égard à la dépense, on reculera longtemps encore devant la copie de cette œuvre en mosaïque.

Ce n'est pas seulement la mosaïque murale qui a été employée dans la décoration de l'Opéra, la mosaïque de pave-

ment y occupe également une large place. Elle est naturellement plus simple d'aspect, plus terne de ton ainsi que l'exige un pavement

Le succès de la mosaïque à l'Opéra de Paris décida l'administration des Beaux-Arts à tenter un essai nouveau d'une école de mosaïque française. En 1876, sur la proposition de M. de Chennevières, directeur des Beaux-Arts, un savant dans l'étude et l'analyse des arts, M. Gerspach, fut envoyé en Italie, avec mission de réunir, en personnel et matériel, les éléments d'une école de mosaïstes. Autorisé du pape Pie IX, un mosaïste des plus distingués de la fabrique pontificale du Vatican obtint l'autorisation de venir à Paris, comme chef d'un atelier dans lequel des Français furent immédiatement admis.

Aussitôt l'Ecole installée dans les bâtiments de la manufacture de Sèvres, qui venait d'être reconstruite dans le parc de Saint-Cloud, commencèrent les travaux. Les premières œuvres de mosaïque entreprises et menées à bonne fin par l'atelier des mosaïstes de Sèvres furent la frise exécutée d'après un dessin de M. Lemaire sur le fronton de l'Ecole, la restauration d'une grande mosaïque ancienne trouvée à Autun, dite *mosaïque du Bellérophon*, conservée aujourd'hui dans le musée gallo-romain de Saint-Germain; enfin une colonne en mosaïque constituant le motif principal d'un monument édifié dans la Cour du Mûrier, de l'Ecole des Beaux-Arts, en l'honneur d'un bienfaiteur de cette institution, Auguste Rougevin.

Actuellement la mosaïque tend à s'acclimater en France; elle est très employée comme pavement de luxe et décore les murailles de quelques établissements publics et particuliers. Il est à désirer que sa pratique artistique et technique se répande dans notre pays, car il est peu de système de décoration qui, mieux que celui-là, réponde à son génie. La variété, la perfection que réalisent les artistes français, dans tout ce qui touche à l'art ornemental et aux industries artistiques, la fécondité de leurs inventions, le goût et la mesure qu'ils apportent dans le choix des dessins et des couleurs, semblent les indiquer comme les successeurs des ouvriers mosaïstes grecs et italiens qui, eux, paraissent peu soucieux ou sont devenus incapables de reprendre cet héritage.

IIᵉ PARTIE

TECHNIQUE DE LA MOSAÏQUE

I

FONDS. — CIMENTS. — SMALTS. — OUTILS.

En thèse générale, la mosaïque, qu'elle soit destinée à former pavement, décoration de murailles, de plafonds, de voûte, ou bien d'objets d'ameublement, de curiosité ou de bijoux, se résume dans l'implantation de fragments de pierres ou d'émaux colorés dans une couche de ciment formant fond et destinée à les retenir. Les opérations préliminaires consistent donc : 1° à préparer la surface destinée à recevoir une mosaïque ; 2° le ciment qui doit en retenir les éléments ; 3° la taille de ceux-ci, quand ce sont des fragments de marbre ou de pierres dures ; leur fusion et leur division, si ce sont des pierres artificielles ou émaux ; 4° la mise en place, suivant certains procédés, de ces pierres et de ces émaux ; 5° enfin, le polissage de la mosaïque, quand elle est terminée.

Toute surface de pierre, de métal ou même de bois peut servir de soutien à une mosaïque et, pour cela, doit pouvoir retenir la couche de ciment qui en forme le fond. Si cette surface est de pierre ou de brique, elle est tout d'abord rustiquée, c'est-à-dire rendue rugueuse au marteau ou au ciseau, ou bien en y implantant des clous à tête large, ou des fils de fer que l'on recourbe, les uns et les autres retenant facilement le ciment. Si la surface est métallique, elle est rendue rugueuse en y pratiquant des entailles dont un côté est relevé légèrement de manière à former griffe ou crochet. Pour le bois, l'implantation de pointes à têtes plates permet d'arriver au même résultat.

Les ciments des mosaïstes sont de plusieurs sortes suivant leur destination : le ciment de fond, le ciment d'implantation et le ciment au mastic.

Le premier, destiné à constituer la couche de fond de la

mosaïque, celle sur laquelle s'appuient ses éléments, se compose, d'après les formules italiennes, de pouzzolane pulvérisée, scorie provenant de la décomposition d'une roche de nature volcanique, de brique pilée, de chaux éteinte. Ces matières sont mélangées dans les proportions suivantes : chaux éteinte, huit parties et demie ; brique pulvérisée, quatre parties et demie. Ces parties sont indiquées en poids et non en volume. Le mélange intimement fait est délayé ou plutôt mouillé d'une partie d'eau.

Le ciment de seconde couche, celui dans lequel s'implantent les pierres ou les émaux et qui doit constituer les joints, est de composition identique au ciment précédent, sauf que la chaux éteinte y domine et qu'il est gâché plus clair. Ce ciment se compose de dix parties et demie de chaux éteinte, de huit et demie de pouzzolane, de trois de brique pilée, le tout bien mélangé et gâché dans trois parties d'eau.

Le ciment-mastic, ou simplement mastic, se compose de vingt-cinq parties de chaux provenant de la calcination de la roche calcaire appelée travertin, soixante parties de poudre de travertin, dix d'huile de lin crue et six de lie d'huile de lin cuite. Cette formule est la formule italienne, d'où l'indication du travertin, roche particulière à ce pays, mais que l'on rencontre aussi en France. Cette roche, quand elle fait défaut, peut être remplacée par d'autres pouvant donner un mastic-ciment de finesse analogue.

En France, pour les dallages dits mosaïques de pavement fabriqués industriellement dans les pays à carrières de marbre des Pyrénées ou des Alpes, on emploie avec succès le ciment ordinaire, le ciment de Portland et les diverses variétés dites de ciments hydrauliques. En réalité, est bon pour la mosaïque tout ciment de constitution stable, de bonne adhérence, fin, inaltérable sous les influences combinées des agents atmosphériques.

Les éléments de la mosaïque, quelle qu'elle soit, sont, avons-nous dit, constitués par des fragments de marbre ou d'un émail particulier. Celui-ci est, à Rome, composé de cent trente parties de sable, six de salpêtre, soixante de minium, quarante de carbonate de chaux, trente de fluate de chaux et cinquante de groisil ou débris de cristaux provenant des fontes précédentes. De ces matières pulvérisées,

délayées dans l'eau, on forme une pâte que l'on colore, suivant la nuance voulue, par l'addition dans la masse d'une quantité d'oxyde métallique, plus ou moins grande, variant avec le degré de foncé à obtenir : le cobalt donne le bleu ; le manganèse, le violet ; le nickel, le brun ; le cuivre, le vert et le rouge ; l'urane, le noir et le jaune ; le platine, le gris, etc. Le mélange des oxydes de ces métaux fournit des colorations intermédiaires et variées. La pâte séchée est mise au four.

Celui-ci n'est autre que le four des verriers constitué par des creusets en terre réfractaire qui peuvent être soumis sans se fendre ou se déformer à une température très élevée. Sous l'action de cette forte chaleur, la fusion des éléments de l'émail a lieu et forme bientôt une masse pâteuse claire plutôt que liquide. Celle-ci, versée sur un marbre froid forme un plateau ou galette, à demi solidifié qu'il ne faut pas abandonner tel au refroidissement, mais que l'on transporte sous une arche ou voûte en terre réfractaire, maintenue à une température inférieure à celle du creuset. Le plateau ou galette d'émail achève de s'y refroidir non brusquement, mais lentement. Par cette opération du recuit de l'émail, celui-ci s'équilibre dans son groupement moléculaire et devient stable. Sans cette précaution l'émail serait non seulement fragile, mais surtout pourrait devenir pulvérulent. Il y aurait, au moment de sa fragmentation, inégalité de stabilité et de dureté entre les différentes parties de la galette. Celle-ci, pour réunir les conditions voulues de bonne qualité, doit être légère, absolument opaque sans être trop brillante ou trop sèche d'aspect.

Le plateau, galette ou plateau d'émail est ensuite divisé en fragments cubiques qu'en Italie, on appelle *smaltes*, opération s'effectuant au moyen d'un marteau à tranchant. Le gâteau, appuyé à plat sur le tranchant d'un outil appelé *coupoir* que son implantation sur un bloc de bois ou de ciment maintient dans la position verticale, un coup sec est appliqué sur la plaque d'émail au moyen du marteau. La division se produit au ras du tranchant dans un premier sens, puis, sous un nouveau coup de marteau, dans un sens perpendiculaire au premier. On obtient ainsi les petits fragments cubiques appelés *smaltes*.

La cassure doit donner au smalte une forme légèrement pyramidale, c'est-à-dire que la face principale, celle qui doit être extérieure, étant plane, les faces latérales vont en s'inclinant vers la face inférieure, plus étroite, pour donner au smalte la forme d'une pyramide tronquée. Cette disposition facilite l'implantation dans le ciment.

Les smaltes en matières vitrifiées sont les plus généralement employés pour les mosaïques murales, de plafonds et de voûtes ; mais si, pour les bijoux, la matière est la même, le mode de fusion et de division est différent, ainsi que nous le verrons plus tard.

Parfois on a employé et on emploie encore, pour la mosaïque architecturale, des fragments de pierres naturelles, de marbre, même de terre cuite, ainsi qu'on en a des exemples dans des mosaïques anciennes. On a également fait usage de pierres fines, de nacre et jusqu'à des fragments de coquilles d'œufs.

Les mosaïstes mettent souvent en œuvre, surtout pour les fonds, des smaltes à surface dorée et argentée, obtenus par la coulée sur une feuille très ténue d'or ou d'argent de la matière en fusion des smaltes. Cette feuille d'or est ensuite recouverte et protégée par le coulage à la surface d'une mince couche de verre blanc, et la division du gâteau s'opère au marteau comme pour les smaltes colorés dans la masse. On opère de la même manière pour l'argent moins employé que l'or. Ce procédé d'obtention des smaltes d'or et d'argent donne sans doute des tons trop éclatants, et la couche de verre, comme la feuille d'or, se détache quelquefois ; mais quelles qu'aient été les tentatives faites dans les temps passés comme de nos jours, on n'a pas trouvé de meilleurs procédés pour les obtenir.

A part le marteau et le coupoir dont il se sert pour diviser en smaltes le gâteau d'émail, le mosaïste doit encore disposer d'une série d'outils assez sommaires. Il lui faut une truelle ou spatule pour gâcher et appliquer les ciments ; un marteau servant à fouiller les ciments et les plâtres, marteau d'un côté, ciseau de l'autre ; des pinces pour saisir les smaltes ; des fers dits à encaustiquer de formes diverses, suivant les besoins auxquels ils doivent répondre ; une meule montée sur un établi de tourneur pour donner aux

smaltes les formes voulues en adoucissant leurs angles et leurs arêtes. Enfin, un casier dans lequel les smaltes sont déposés par nuances à portée de la main du mosaïste.

II

CONSTRUCTION DE LA MOSAÏQUE — MÉTHODES DIVERSES

La mosaïque architecturale est faite ou sur place ou à l'atelier par fragments transportés et appliqués à la place qu'elle doit occuper.

Dans le premier cas, le mur, plafond ou voûte à recouvrir, est, comme nous l'avons dit, rustiqué, puis couvert d'une couche de ciment d'un centimètre environ d'épaisseur. Le ciment employé dans ce cas est le ciment de fond. Celui-ci étant sec est recouvert d'une couche de plâtre d'une épaisseur égale à la hauteur des smaltes devant constituer l'œuvre du mosaïste. Le dessin, tracé sur carton ou papier par l'artiste inventeur, est arrêté dans ses contours à la surface du plâtre par le mosaïste qui, au moment de commencer le travail, enlève au ciseau et au marteau la surface qu'il doit remplir dans un temps donné. Découvrant ainsi la couche de ciment, il la mouille et remplit les vides au moyen du second ciment dit d'implantation, plus fin et plus fluide que le ciment de fond. C'est dans cette couche qu'il implante, à la place voulue, le smalte qu'il a choisi dans son casier, comme répondant à la nuance à choisir; il l'enfonce fortement dans le ciment, appuie jusqu'à ce qu'il touche le fond, puis en pose un second, un troisième en repoussant le ciment que la pression du smalte fait déborder de l'alvéole. Il égalise la surface en opérant une pression générale sur l'ensemble des smaltes posés et poursuit ainsi, en laissant, suivant l'effet à obtenir, plus ou moins de largeur aux joints. L'excédent de ciment débordé s'enlève par un essuyage et par un lavage à l'eau claire, si on doit laisser aux joints leur teinte naturelle gris ardoisé.

La seconde méthode de construction d'une mosaïque consiste à préparer celle-ci dans l'atelier par fragments plus

ou moins étendus. Cette méthode est dite à *retournement.* Elle s'applique surtout à la reproduction des sujets compliqués que l'on doit poser sur des murailles planes ou courbes, mais dont la disposition ne permet pas un accès journalier facile.

Par cette méthode, on prépare un cadre creux, dont le fond est en bois ou en ardoise, même en métal. Sur les côtés, s'adaptent au moyen de vis, des rebords en zinc, de manière à obtenir ainsi un cadre creux dans lequel on coule une couche de plâtre de hauteur égale à celle de la mosaïque à réaliser. Le sujet est décalqué, suivant ses contours comme précédemment, puis le plâtre creusé, pour les creux être remplis de poudre fine de pouzzolane ou de toute autre matière minérale pulvérulente à laquelle on peut, sans qu'elle se prenne en masse solide, donner quelque consistance temporaire en la mouillant légèrement. Les smaltes sont alors plantés d'après les indications du dessin tracé, et le mosaïste suivant des yeux le modèle. L'effet désiré obtenu, les rectifications et corrections faites, la surface des smalts est fixée par une couche de plusieurs papiers collés les uns sur les autres, au moyen de colle de farine de seigle, pour constituer un carton souple et cependant résistant; résistance et souplesse sont encore augmentées par le collage à la surface du carton d'un morceau de toile d'emballage. Quand l'ensemble de ce cartonnage est bien sec, les bords de zinc sont dévissés; le fragment de mosaïque est retourné, puis débarrassé de la poudre de pouzzolane au moyen d'un pinceau et de l'insufflation. Ce fragment, ainsi vu à l'envers, s'applique à la place qu'il doit occuper et qui a été préalablement couverte de la couche de ciment ou de mastic-ciment, de la même manière que pour le travail direct. On presse, on régularise par des pressions et par de petits coups de maillet plat en bois; le ciment, repoussé par cette action et qui dépasse les smaltes, est refoulé, le jointoiement est fait, et les bavures du ciment sont enlevées par essuyage et par lavage. Enfin la mosaïque étant bien sèche, on décolle la toile et les couches successives de papier et l'œuvre apparaît dans son achèvement.

Ce procédé est sans doute d'exécution plus facile et plus rapide que le premier; il permet les corrections et les

redressements, mais il convient difficilement aux très grandes mosaïques, ne s'applique guère qu'aux tableaux mosaïques de quatre mètres de surface au plus et ne doit s'exécuter que par fragments d'une trentaine de centimètres de côté, soit neuf décimètres de surface.

Un troisième procédé est mis en œuvre, qui est encore plus expéditif, mais dont la valeur artistique est bien moindre.

Le dessin est tracé sur un carton épais et les nuances sont indiquées d'après le modèle à copier. Le mosaïste, un ouvrier, plutôt qu'un artiste, choisit dans son casier les smaltes de la nuance voulue et les colle par la face sur le carton, en suivant les lignes tracées. Le dessin complètement recouvert, l'ouvrier retourne le carton et applique la forme sur la muraille préalablement préparée au ciment ou au mastic; il presse fortement, achève d'aplanir les inégalités et les renflements qui se produisent, frappent sur les parties plus résistantes, puis quand le ciment est sec, le carton est arraché, les joints sont complétés par une couche de ciment promenée et pressée, dont on enlève l'excédent par essuyage et lavage.

Ce procédé, le plus économique des trois, est surtout usité pour les mosaïques à dessin parfaitement régulier, simple, se répétant pour former une décoration de caractère industriel. C'est plutôt une déviation qu'une application de la mosaïque, et on ne saurait lui assigner sa place réelle que dans l'art industriel de la peinture en décor.

Ce que nous venons de dire s'applique surtout à la mosaïque ornementale, à celle qui doit servir de décoration aux murailles, aux plafonds, aux voûtes, aux pavements artistiques. Mais, depuis quelques années, on a adopté l'emploi de pavements dits en mosaïques ne tenant que de loin à la vraie mosaïque et qui n'en ont que l'apparence. Ces pseudo-mosaïques se fabriquent par carrés ou rectangles de dimensions uniformes, dont les dessins géométriques ou de fantaisie, doivent se raccorder les uns aux autres pour constituer le motif décoratif. La confection de ces carreaux est toute industrielle. Dans un cadre de bois ou de métal, une couche de ciment est versée et, pendant qu'elle est encore humide, de consistance molle, on y implante des

fragments de marbre coloré qui suivent les contours d'un modèle arrêté. Dans quelques fabriques, les fragments de marbre forment d'abord le dessin et sont ensuite noyés dans le ciment. L'ensemble étant bien pris et bien sec, on polit au grès jusqu'à planissement complet et demi-polissage de la surface.

Un dernier genre de carrelage, cité seulement pour mémoire, parce qu'on le qualifie à tort de mosaïque, s'éloigne encore plus que le précédent de la véritable mosaïque, de celle qui doit être qualifiée d'artistique. Ces carreaux sont, en entier, constitués par des ciments de colorations diverses — coloration due à l'intervention d'oxydes de métaux comme pour la fabrication des émaux — que l'on moule dans des cadres dont les compartiments délimitent les lignes du dessin. Ceux-ci sont généralement de figure géométrique, représentent parfois des fleurs, des ornements de fantaisie, dont les intervalles ou vides sont remplis de ciment formant le fond de la mosaïque. Comme pour les mosaïques de fragments de marbre, l'ensemble, bien pris et bien sec, est égalisé et à demi poli par le frottement au sable et au grès.

III

POLISSAGE ET ENCAUSTIQUAGE DES MOSAÏQUES

Quand une mosaïque artistique est complète, terminée pour ce qui concerne ce que l'on appelle son établissement, elle n'est pas absolument plane, mais présente des irrégularités de niveau entre les smaltes, les joints de ceux-ci sont aussi visibles. Dans la mosaïque purement ornementale, ces défauts ne sont nullement corrigés, soit que cette mosaïque décore des murailles verticales, des plafonds ou des voûtes. Ces inégalités offrent, la mosaïque devant être vue non de près mais d'une certaine distance, l'avantage de rompre la monotonie des surfaces trop planes, d'harmoniser les teintes en les fondant les unes dans les autres. Il en est de même des joints restés apparents, et dont la nuance uniforme, généralement gris-bleuté, contribue à cet adoucissement, à cette demi-extinction des éclats de couleur d'où

naît une douceur harmonieuse. Cet effet peut être facilement remarqué à l'Opéra de Paris, au plafond du petit foyer: quand on voit celui-ci de près, d'une des galeries du second étage, on le trouve rugueux, imparfait, inachevé en quelque sorte. Mais ce n'est pas de là que doit être vu ce plafond, c'est du sol de la galerie du petit foyer. Regardé d'en bas, il apparaît dans son éclat, doux et harmonieux malgré ses ors, et il constitue l'une des curiosités artistiques et non des moins remarquables de ce monument.

Mais quand il s'agit de mosaïques qui sont des copies de tableaux, le travail du mosaïste est plus fin, les joints sont plus serrés et la surface est non seulement égalisée, mais encore polie.

Dans ce but la mosaïque est tout d'abord établie sur fond de marbre bien plan, plancher de bois, lame de métal ou dalle de pierre, ardoise ou toute autre pierre absolument plane dans toute son étendue. La mosaïque est dressée suivant les moyens indiqués, puis quand les ciments sont bien pris, bien secs, la surface est enduite d'une couche de cire blanche ayant pour effet d'empêcher les arrêtes et les coins des smaltes d'éclater sous l'action du polissage. Celui-ci s'exécute par une suite d'opérations successives au moyen de sable fin, de grès, l'un et l'autre légèrement humectés d'eau, puis le frottement se poursuit par un tampon de plomb saupoudré d'émeri. A ce tampon de plomb succède un tampon de linge portant d'abord de l'émeri, puis enfin de la potée d'étain. La première série des opérations du polissage est achevée, mais il reste à laver à grande eau, à sécher au moyen d'une éponge fine, puis d'un tampon de linge, celui-ci soupoudré de rouge de Naples. Tout est terminé quand, pour faire disparaître les dernières traces de matières grasses et de cire, on a passé à la surface de la mosaïque une brosse fine légèrement mouillée d'essence de térébenthine et lavé en dernier ressort à l'eau de savon.

Une autre opération, complémentaire de la précédente, reste encore, celle de masquer les joints des smaltes en leur donnant la même coloration que ceux-ci. La couleur, variant d'après la nuance des smaltes entourés et retenus, a pour base de la cire fondue dans laquelle, pendant la fusion, on incorpore des terres colorées en quantités va-

riables pour réaliser le degré voulu d'intensité du ton. Puis, au moyen de fers spéciaux, dits *fers à encaustiquer*, on fait fondre sur les joints la cire colorée qui s'incorpore dans le ciment et le met en couleur. Cette opération est donc analogue à celle qui consiste à stéariner les objets moulés en plâtre. Comme celui-ci absorbe la stéarine, le ciment absorbe la cire colorée. Un léger frottement enlève l'excédent de matière et lui donne le brillant nécessaire à l'illusion.

Les fragments de mosaïque complètement terminés sont mis en place, retenus par des crampons, et les raccords se dissimulent au moyen de ciments colorés.

La mosaïque de pavement s'égalise de la même manière que la mosaïque de revêtement, au moyen de sable d'abord, puis de grès fin, de tripoli, mais l'opération est moins *poussée*, moins finie, ce qui se comprend aisément.

IV

MOSAÏQUE POUR BIJOUX, MOSAÏQUE POUR MEUBLES DITE MOSAÏQUE DE FLORENCE

Le mode de procéder pour les mosaïques que l'on peut qualifier de portatives, celles qui sont destinées à orner les meubles ou à constituer des bijoux, est le même que celui qui a été décrit pour la mosaïque reproduisant des tableaux.

Ces mosaïques ont pour fond une table de pierre, de marbre, d'ardoise, de métal, ou d'émail, celui-ci généralement noir. Ce fond les soutient et parfois se creuse en forme de cadres pour retenir les smaltes. La matière de retenue et d'adhérence des pierres ou des smaltes est le mastic dont nous avons donné la composition, mais de plus grande finesse que celui que l'on emploie pour les grandes mosaïques.

Enfin la matière des smaltes très ténus est également celle des smaltes des autres mosaïques, mais au lieu d'être coulée en gâteau, elle est filée à la lampe d'émailleur en longs filaments qu'une facile division réduit en fragments aussi petits que l'on désire. La mosaïque-bijou ou la mo-

saïque pour meubles subit, comme les mosaïques tableaux, et par les mêmes procédés, les opérations de polissage et d'encaustiquage, qui leur donnent leur aspect uni et brillant.

La mosaïque bijou est principalement pratiquée à Rome, et la mosaïque pour meubles et objets de fantaisie à Florence.

La première emploie les smaltes tirés au chalumeau et s'applique plus spécialement à reproduire les sujets naturels, sages, les fleurs, mais surtout les monuments de la Ville Éternelle. C'est une industrie semi-artistique, dont la clientèle se recrute parmi les étrangers qui, pour tant de motifs divers, visitent Rome chaque année, et veulent en emporter des objets dits souvenirs de voyage.

La mosaïque de Florence est particulière à cette cité ; elle n'emploie pas les smaltes d'émail, mais des pierres naturelles de couleur, marbres, onyx, lapis, etc., dont un certain nombre est recueilli dans l'Arno, la rivière qui traverse la ville. Comme fond, servant également d'encadrement, sont employés le marbre et souvent une ardoise dure, de très belle teinte noire, susceptible d'un beau poli.

Les pierres sont d'abord réduites en lamelles peu épaisses, découpées à la scie, pour recevoir la forme de l'objet qu'elles doivent représenter ; leurs contours sont égalisés à la meule et elles sont implantées dans le ciment. Elles se touchent et se joignent d'une manière si parfaite, que les joints sont invisibles et qu'une feuille, par exemple, que l'on pourrait croire formée d'une seule pierre, l'est de plusieurs dont les teintes se dégradent. Le mastic employé est celui des mosaïstes copistes de tableaux, et les procédés de dressage, de polissage, de vernis sont également ceux des mêmes mosaïstes.

La mosaïque de Florence se caractérise non seulement par le mode de procéder, très différent de celui des autres mosaïques, mais aussi par le choix des sujets. Ce sont généralement des fleurs et des fruits, et les principaux objets *mosaïqués* sont des guéridons et des objets de fantaisie, coffrets, presse-papiers, etc.

CONCLUSION

La fabrique du Vatican, autant dire la mosaïque italienne, a vu s'élever contre elle un établissement qui aura un jour sa vie propre, son genre particulier, peut-être aussi son originalité reposant sur le goût comme sur le caractère de la nation qui l'entretient. Mais la fabrique romaine aura, longtemps encore, sur la fabrique de Saint-Pétersbourg, la prééminence pour ce que l'on appelle les traditions, les richesses acquises. En effet, chaque fois que les mosaïstes romains ont eu à copier un tableau, il leur a fallu en étudier les couleurs, les tons, les demi-tons et rechercher ceux-ci dans la collection des smaltes, ou bien en fondre de nouveaux suivant des formules nouvelles. Or, et il est facile de le comprendre, chaque fonte, l'œuvre achevée, a laissé hors d'emploi un nombre plus ou moins grand de smaltes, lesquels s'ajoutant aux quantités accumulées depuis des années ont constitué une réserve d'une extraordinaire variété. C'est ce que les mosaïstes du Vatican appellent avec raison leurs *munitions*.

Les ateliers officiels de Saint-Pétersbourg et privés de Paris, car l'école de mosaïque établie, d'abord à Sèvres, puis transportée à la manufacture des Gobelins, a disparu depuis 1893, n'en sont pas encore là, mais pour nous, on peut penser que la fabrique du Vatican a, dans nos chimistes, de redoutables adversaires. Quoi qu'il en soit, la mosaïque est désormais naturalisée en France, et l'art ornemental a le droit de compter sur le génie national pour en obtenir des œuvres vraiment dignes du goût et du renom français.

Le Gérant : HENRI GAUTIER.

HENRI GAUTIER, éditeur, 55, quai des Grands-Augustins — PARIS.

BIBLIOTHÈQUE LITTÉRAIRE DES ÉCOLES ET DES FAMILLES

CONDITIONS DE VENTE :

CHEZ TOUS LES LIBRAIRES
MARCHANDS DE JOURNAUX
ET DANS LES GARES
LE VOLUME : 10 CENTIMES

Franco par la poste en s'adressant à
M. HENRI GAUTIER, Éditeur,
55, quai des Grands-Augustins, Paris
Un volume : 10 centimes ;
2 vol. 25 centimes
Cent volumes (la collection complète) 10 francs).

VOLUMES EN VENTE :

Morceaux choisis de prose et de vers du XVIᵉ au XVIIIᵉ siècle.

Montaigne. De l'Institution des enfants. — Apologie de Raimond Sebond. — La Mort de La Boétie.
Rabelais. Gargantua et Pantagruel.
Les Vieux Poètes français. Les Troubadours et les Trouvères. — Eustache Deschamps. — Christine de Pisan. — Charles d'Orléans. — Villon. — Du Bellay. — Clément Marot. — Ronsard. — La Pléiade. — Mathurin Regnier.
Lesage. Épisodes de Gil Blas.
Diderot. L'Art au XVIIIᵉ siècle.
Beaumarchais. Don Joseph Clavico.
La Harpe. Portraits littéraires du XVIIIᵉ siècle.
Petits Poètes français du XVIIIᵉ siècle. Fontenelle. — Chaulieu. — Panard. — Lefranc de Pompignan. — Piron. — Gresset. — Gentil Bernard. — Guimond de la Touche. — De Bernis. — Saint-Lambert. — Colardeau. — Dorat — Leonard.
André Chénier. Poésies.

Auteurs classiques.

La Fontaine. Fables (livres I, II, III).
Molière. Le Médecin malgré lui.
Molière. Le Malade imaginaire.
Molière. Les Précieuses ridicules.
Racine. Les Plaideurs.
Racine. Esther.
Racine. Port-Royal.
Fénelon. De l'Éducation des filles. — Épisodes de Télémaque. — Dialogue des morts.
Fénelon. Histoires et contes.
La Bruyère. Caractères et Portraits.
Bossuet. Oraison funèbre d'Henriette d'Angleterre.
Boileau. Épisodes du Lutrin.
Montesquieu. Dialogues des morts. — Lettres persanes. — Œuvres diverses.
Voltaire. Le Siècle de Louis XIV.
J.-J. Rousseau. Œuvres choisies.
Buffon. Les Époques de la nature.

Lectures sur la société du XVIIᵉ et du XVIIIᵉ siècle.

Retz (de). La Fronde et l'Affaire du chapeau.
Mme de Motteville. Anne d'Autriche. — Cinq-Mars et de Thou. — Richelieu et Louis XIII.
Pellisson. Le Procès de Fouquet.
Mme de Sévigné. Lettres et Pensées.
Mme de Maintenon. Lettres et entretiens sur l'Éducation.
Mme de Caylus. Les Coulisses du grand Règne.
Fléchier. Les Grands Jours d'Auvergne.
Mme de Staël. De l'Allemagne. — Dix ans d'exil.
Saint-Simon. Extraits des Mémoires.
Mme de La Fayette. La Cour de France au XVIIIᵉ siècle.
Marmontel. La Société littéraire du XVIIIᵉ siècle.
P. de Nolhac. Marie-Antoinette à Trianon.
Grimm. Les Salons de Paris sous la Révolution.
Mme de Choiseul. Une grand'maman à la cour de Louis XV.

Auteurs contemporains.

Chateaubriand. Le Dernier Abencérage.
Chateaubriand. Le Génie du Christianisme.
Paul-Louis Courier. Lettres et Pamphlets.
Sainte-Beuve. La Grande Mademoiselle. — La Bruyère.
Micholet. En Italie.
Les Poètes contemporains. Millevoye. — Soumet. — P. Lebrun. — Antony Deschamps. — A. Chénedollé. — Reboul.
Les Poètes contemporains. Th. de Banville. — Jean Richepin — Alph Daudet. — P. Arène. — G. Vicaire. — Ph. Gilles. — Renaud. — De Hérédia. — J. Normand. — P. Marieton.

Nous publierons dans notre prochain numéros la suite des 100 volumes constituant la collection complète.

Pour paraître dans Quinze jours.

N° 68

Les Habitants des Mers Anciennes

PAR

H. GUÈDE

M. H. Guède, qui a déjà présenté à nos lecteurs *les Continents disparus* (numéro 59 de notre publication), étudie dans ce nouvel opuscule les fossiles marins. Rien n'est plus intéressant que cette reconstitution des êtres qui naguère peuplaient le domaine des océans. En outre, la connaissance de ces fossiles permet d'affirmer sans crainte d'erreur l'origine maritime de certains dépôts qu'on trouve actuellement dans les couches qui forment la croûte solide de la terre, et donne ainsi de précieuses indications sur les transformations du globe.

ABONNEMENT

On s'abonne aux VINGT-SIX volumes d'une année de la Bibliothèque Scientifique des Écoles et des Familles.

LES ABONNÉS RECEVRONT RÉGULIÈREMENT UN VOLUME TOUS LES QUINZE JOURS LE SAMEDI

PRIX DE L'ABONNEMENT D'UN AN

FRANCE — BELGIQUE ET ALGÉRIE	ÉTRANGER ET COLONIES. SAUF LA BELGIQUE ET L'ALGÉRIE
QUATRE FRANCS 50 centimes	CINQ FRANCS 50 centimes

On s'abonne pour un an en envoyant le montant de l'abonnement, en mandat-poste, timbres français ou valeur sur Paris, à M. HENRI GAUTIER, éditeur, 55, Quai des Grands-Augustins, à Paris.

IMP. NOIZETTE ET Cie, 8, RUE CAMPAGNE-1re, PARIS.

www.ingramcontent.com/pod-product-compliance
Lightning Source LLC
Chambersburg PA
CBHW030117230526
45469CB00005B/1680